华夏万卷
让人人写好字 ▲

U0146074

楷书

华夏万卷 编 周培纳 书 中国书法家协会会员 西泠印社社员

入门

v3.0

速成练习 高效图解版

上海交通大学出版社
SHANGHAI JIAO TONG UNIVERSITY PRESS

图书在版编目（CIP）数据

楷书入门. 速成练习：高效图解版 / 华夏万卷编；
周培纳书. —上海：上海交通大学出版社，2020
ISBN 978-7-313-23912-9

Ⅰ.①楷… Ⅱ.①华… ②周… Ⅲ.①硬笔字—楷书
—法帖 Ⅳ.①J292.12

中国版本图书馆 CIP 数据核字（2020）第 200531 号

楷书入门·速成练习（高效图解版）
KAISHU RUMEN·SUCHENG LIANXI(GAOXIAO TUJIE BAN)

华夏万卷 编　周培纳 书

出版发行:	上海交通大学出版社	地　址:	上海市番禺路 951 号	
邮政编码:	200030	电　话:	021-64071208	
印　刷:	成都蜀望印务有限公司	经　销:	全国新华书店	
开　本:	880mm×1230mm　1/16	印　张:	9	
字　数:	72 千字			
版　次:	2020 年 12 月第 1 版	印　次:	2020 年 12 月第 1 次印刷	
书　号:	ISBN 978-7-313-23912-9			
定　价:	22.00 元			

目 录

C—O—N—T—E—N—T—S

扫码看视频

笔画速成法：横及横的延伸变化

笔顺：生 丿 ノ ⺦ 牛 生　　　毛 ⺧ 二 三 毛

横

笔画要点	①轻入笔。
	②向右上倾斜。
	③收笔略顿。

略向右上斜　一　先轻后重

| 笔画运用 | 横有长短之分，均头轻尾重，略向右上斜。 |

一 一 一 一

一 一 一 一

竖画略长，形态直挺　生　末横最长

生 生 生　生 生 生 生

生 生 生　生 生 生 生

两横平行　毛　竖弯钩舒展

毛 毛 毛　毛 毛 毛 毛

毛 毛 毛　毛 毛 毛 毛

横折

横笔稍斜　�𠃍　横竖长短因字而异

𠃍 𠃍 𠃍　尽 尽 尽 尽

𠃍 𠃍 𠃍　当 当 当 当

横钩

横笔斜长　⺆　出钩勿长

一 一 一　皮 皮 皮 皮

一 一 一　军 军 军 军

Boom

新手速成诀窍1　为了整体的美观，在书法中横画不宜写得完全水平，要稍向右上斜。但要特别注意，位于字的中部或最下方的长横要稍平，用来平衡字的整体结构。

万卷华夏®

扫码看视频

笔画速成法：竖及竖的延伸变化

控笔
训练

竖		

笔顺：朱 ノ 亠 二 牛 牛 朱　　呆 丶 冂 口 旦 早 早 呆

笔画要点	①向右下轻顿起笔。
	②转笔向下直行。
	③收笔略顿，形如露珠。
笔画运用	竖有悬针竖、垂露竖之分，前者收笔出尖，后者收笔轻顿。

顿笔向下行　收笔如露珠

竖画居中，末尾垂露	朱	首横短，次横稍长	朱 朱 朱	朱 朱 朱 朱
			朱 朱 朱	朱 朱 朱 朱

"口"部形小，两竖收敛	呆	撇低捺高	呆 呆 呆	呆 呆 呆 呆
			呆 呆 呆	呆 呆 呆 呆

竖折		转折处略方	凵 凵 凵	出 出 出 出
先竖后横	㇄		凵 凵 凵	臣 臣 臣 臣

竖钩		竖笔长直	亅 亅 亅	可 可 可 可
向左上出钩	亅		亅 亅 亅	写 写 写 写

Boom 新手速成诀窍2 竖画一般要求劲挺直下，尤其是位居字中的竖，一定要直。但为了和字的整体配合，居左或居右的竖画常略微倾斜。

爽气西来云雾扫开天地憾

大江东去波涛洗尽古今愁

庚子仲春周培纳书

风声雨声读书声声声入耳

家事国事天下事事事关心

庚子仲春周培纳书

对联　对联又称楹联，书写内容对仗工整，多为单行，书写体势、风格要统一。

扫码看视频

笔画速成法：撇及撇的延伸变化

控笔训练

撇

中段略带弧度

入笔轻顿，由重到轻

笔画要点
①起笔轻顿。
②转笔向左下弯势行笔。
③收笔出尖，力送撇尾。

笔画运用　撇画带有弧度，根据倾斜角度可分为斜撇、竖撇。

笔顺：欠 丿 ⺈ ⺈ 欠　　川 丿 丿丨 川

欠	两撇上短下长　末捺舒展

川	中竖短，末竖长　三笔等距

撇折	转折偏圆	夹角勿大

台　丝

横撇	夹角适中	撇略带弧度

对　备

Boom

新手速成诀窍3　撇画如能写得自然舒展，会增加字的美感。有时它还与捺画左右对称，起平衡和稳定字形的作用。撇画不是圆弧形，更不是一条斜着的直线，而是直中有弯，略带弧度。

扫码看视频

书法作品创作

在书法创作中，因各种字体的特点不同，要采取不同的格式来表现审美意趣。常用的主要有两种形式。一是纵横成行。它是指书法作品纵有行、横有列。一般适宜写楷书，显得严肃端庄、整齐美观。二是有行无列。它是指作品的分间布白——纵有行、横无列，形式活泼。行书大多采用这种格式，楷书有时也采用这种格式。常见的书法作品格式有横幅、对联等。

一幅完整的书法作品由正文、落款和钤印三部分组成，它们也是章法的三要素。正文是书法作品的主体部分。落款包括书法作品内容的出处、书写时间及书者姓名等。钤印就是在书写者姓名后钤上名号印，以示负责。

来	入此中	不知转	无觅处	恨春归	盛开长	桃花始	尽山寺	月芳菲	人间四

周培纳书

大江东去浪淘尽千
古风流人物故垒西
边人道是三国周郎
赤壁乱石穿空惊涛
拍岸卷起千堆雪江
山如画一时多少豪
杰遥想公瑾当年小
乔初嫁了雄姿英发
羽扇纶巾谈笑间樯
橹灰飞烟灭故国神
游多情应笑我早生
华发人生如梦一尊
还酹江月

庚子仲春周培纳书

横幅　作品形式为横式，横向长，竖向短。注意左右的留空要大于上下的留空，一般从右向左竖向书写。

扫码看视频

笔画速成法：捺及捺的应用

控笔训练

捺

笔画要点	①从左上轻入笔。 ②向右下稍弯行笔。 ③捺尾顿笔平收。
笔画运用	捺画形态舒展，常与撇画呼应。根据倾斜角度，有平斜之分。

轻重明显 向右平出锋

笔顺：父 ノ ハ グ 父　　处 ノ ク 夂 处 处

父 撇低点高　撇捺舒展

处 撇高捺低　捺画托上

平捺 行笔转向　波折有度

延 泛

反捺 尖入笔，行笔较短　尾部不出锋

退 透

新手速成诀窍4　捺画作为基础笔画之一，有多种不同的形态：斜捺、平捺、反捺。一个字中如果有两个或两个以上的捺画，一般只有一捺伸展，其余的捺画要相对收敛。

轻拢慢捻抹复挑，初为《霓裳》后《六幺》。

大弦嘈嘈如急雨，小弦切切如私语。嘈嘈切

切错杂弹，大珠小珠落玉盘。间关莺语花底

滑，幽咽泉流冰下难。冰泉冷涩弦凝绝，凝绝

不通声暂歇。别有幽愁暗恨生，此时无声胜

有声。银瓶乍破水浆迸，铁骑突出刀枪鸣。曲

终收拨当心画，四弦一声如裂帛。东船西舫

悄无言，唯见江心秋月白。

白居易《琵琶行》

扫码看视频

笔画速成法：钩及钩的应用

控笔训练

斜钩

整体斜长 / 向上出钩	笔画要点 ①起笔稍顿。转笔向右下行笔,略带弧度。②出钩向上,勿大。
	笔画运用 斜钩在字中通常向右下舒展,一般是一个字中最长的笔画。

笔顺：式 一 二 テ 式 式　成 一 厂 厂 成 成 成

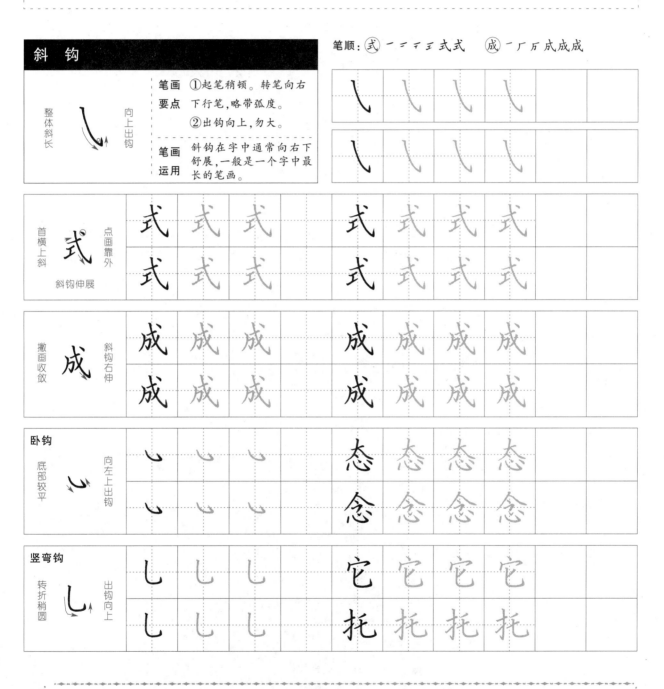

| | 式 | | | | | | |
| 首横上斜 / 点画靠外 / 斜钩伸展 | | | | | | | |

成 撇画收敛 斜钩右伸

卧钩 底部较平 向左上出钩　态 念

竖弯钩 转折稍圆 出钩向上　它 托

Boom 新手速成诀窍5　钩画在字中多传神点睛,因此出钩要有力。作为字的主笔时,钩画宜伸展拉长,使整体舒展开阔。作为次要笔画时,钩画稍微收敛。

清风徐来,水波不兴。举酒属客,诵明月

之诗,歌窈窕之章。少焉,月出于东山之上,徘

徊于斗牛之间。白露横江,水光接天。纵一苇

之所如,凌万顷之茫然。浩浩乎如冯虚御风,

而不知其所止;飘飘乎如遗世独立,羽化而

登仙。于是饮酒乐甚,扣舷而歌之。歌曰:"桂

棹兮兰桨,击空明兮溯流光。渺渺兮予怀,望

美人兮天一方。"

苏轼《赤壁赋》

字迹僵硬多数情况是因为笔画不够精致,例如横画、竖画过于平直,转折较为生硬等。而字迹做作多数情况是因为笔画修饰过多或转折处过于夸张等。想解决这些问题就要及时改正笔画的缺点,进行笔画专项练习,并加强读帖和临帖的练习。

扫码看视频

笔画速成法：提及提的延伸变化

控笔训练	/// /// /// /// /// /// /// /// ///

笔顺：匀 ノ 勹 勺 匀　　北 ｜ ｜ ｜ 扌 北

提		
渐行渐提	长度因字而异	笔画要点 ①起笔稍顿。转笔向右上行笔，由重到轻。②收笔出尖。
		笔画运用 提画长短一般视右部有无阻挡而定，有则短，无则可长。

| 字形窄长 | 匀 | 横折钩横短竖长 | 匀 匀 匀 | 匀 匀 匀 |
| | | | 匀 匀 匀 | 匀 匀 匀 |

| 提画较短 | 北 | 竖笔平行 | 北 北 北 | 北 北 北 |
| | | | 北 北 北 | 北 北 北 |

竖提				
竖笔直挺	出提有力	∟ ∟ ∟	张 张 张 张	
		∟ ∟ ∟	朗 朗 朗 朗	

横折提				
向上斜	横笔稍短且	竖、提夹角略小	ㄥ ㄥ ㄥ	认 认 认 认
			ㄥ ㄥ ㄥ	读 读 读 读

Boom 新手速成诀窍6 　书写提画时，出锋要迅捷有力，意连下笔。左偏旁中的提画，收笔常常启带右部，并与右部穿插避让。

盖儒者所争,尤在于名实,名实已明,

而天下之理得矣。今君实所以见教者,以

为侵官、生事、征利、拒谏,以致天下怨谤

也。某则以谓受命于人主,议法度而修之

于朝廷,以授之于有司,不为侵官;举先王

之政,以兴利除弊,不为生事;为天下理

财,不为征利;辟邪说,难壬人,不为拒谏.

至于怨诽之多,则固前知其如此也。　王安石
《答司马谏议书》

偏旁速成法：三点水及相关拓展

控笔训练												

笔顺：江 丶丶氵汀江江　　法 丶丶氵汁注法法

三点水

有不同 上两点方向稍　氵　提画较长

偏旁要点 ①上两点均由轻到重。②末提由重到轻。③三笔呈弧形分布。

偏旁运用 三点水整体瘦长，含三点水的字通常左窄右宽。

点提呈弧形　江　竖画左斜

竖交于横中部　法　末点下压

两点水　点、提呼应　冫　形态较小　　冻　净

言字旁　点画靠右　讠　整体窄长　　让　评

新手速成诀窍7

点画在字中起"画龙点睛"的作用，是一个字精神的体现。在书写时应根据字形和点在字中的位置来决定其写法。写好点画的关键是要有行笔的过程，切不可笔尖一落纸就收笔。

水陆草木之花，可爱者甚蕃。晋陶渊明

独爱菊。自李唐来，世人甚爱牡丹。予独爱莲

之出淤泥而不染，濯清涟而不妖，中通外直，

不蔓不枝，香远益清，亭亭净植，可远观而不

可亵玩焉。予谓菊，花之隐逸者也；牡丹，花之

富贵者也；莲，花之君子者也。噫！菊之爱，陶

后鲜有闻。莲之爱，同予者何人？牡丹之爱，

宜乎众矣。

<div align="right">周敦颐《爱莲说》</div>

新手速成诀窍26　　练一个字一次最好不超过十遍。如果是认真地读帖、对比、修改，用六遍就能写好了。即使写得不好也应暂时不要再练，如果反复用错误的方法写一个字，那就是在强化错误。过一段时间再写这个字，会发现比原来写得好，这就是潜移默化的作用。

扫码看视频

偏旁速成法：单人旁及相关拓展

控笔训练

笔顺：位 ノ イ イ 伫 位 位 位　借 ノ イ イ 件 供 借 借 借 借

单人旁

撇画稍斜，勿写长	彳	形态窄长

偏旁要点	①由斜撇和短竖组成。②竖画于撇画中下部起笔。
偏旁运用	单人旁形态窄长，撇、竖都要写得精神有力。

首撇舒展	位	点、撇呼应　末横舒展

撇长竖短	借	「日」部形窄

双人旁　两撇上短下长	彳	竖画勿长

行 行 行 行
彻 彻 彻 彻

竖心旁　点画左低右高	忄	竖画稍长

快 快 快 快
怪 怪 怪 怪

新手速成诀窍8 字的笔画有先有后，要有序合理地书写。书写笔顺的大致规则为：先横后竖、先撇后捺、先上后下、先左后右、先中间后两边和先外后里再封口。我们在书写时要记住这些规律，把字写得更加美观。

我们这一群剧中的角色自身性格与性

格矛盾;理智与情感两不相容;理想与现实

当面冲突,侧面或反面激成悲哀。日子一天

一天向前转,昨日和昨日堆垒起来混成一片

不可避脱的背景,做成我们周遭的墙壁或气

氲,那么结实又那么缥缈,使我们每一个人

站在每一天的每一个时候里都是那么主要,

又是那么渺小无能为!

林徽因《纪念志摩去世四周年》

 新手速成诀窍 25　　　练字之初会有字单字可看,整篇不入眼或字整篇可看,单字不入眼的问题。这些情况可能是因为单字没写好,也可能是因为布局有问题。解决的方法就是进行笔画和单字练习以及调整书写结构布局。

偏旁速成法：提手旁及相关拓展

控笔训练

提手旁		

短横靠上　　出头较短

偏旁要点
①由横、竖钩和提组成。
②横画写短，竖钩直挺。
③提画左伸，整体右齐。

偏旁运用
提手旁形态窄长，提画一般出头较短，以让右。

笔顺：挤 一 亅 扌 扩 扩 护 挤　换 一 亅 扌 扩 扩 护 护 拍 换 换
扲挤

扌　扌　扌　扌

扌　扌　扌　扌

| 挤 | 竖钩直挺　撇高竖低 | 挤 挤 挤　挤 挤 挤 |
| 挤 挤 挤　挤 挤 挤 |

| 换 | 竖钩长直　撇捺伸展 | 换 换 换　换 换 换 |
| 换 换 换　换 换 换 |

牛字旁　横、提靠上　竖画直挺，下伸
牛　牛 牛 牛　物 物 物 物
牛 牛 牛　牧 牧 牧 牧

车字旁　提画左伸　撇长折短
车　车 车 车　软 软 软 软
车 车 车　转 转 转 转

新手速成诀窍9 大多数字的外形都是瘦瘦高高的长方形，这些字要写得苗条瘦长，以显其俊秀挺拔。不过这一点并不适用于所有字，本身就宽扁的字，在书写时还是要保持宽扁。

在逃去如飞的日子里，在千门万户的世

界里的我能做什么呢？只有徘徊罢了，只有

匆匆罢了。在八千多日的匆匆里，除徘徊外，

又剩些什么呢？过去的日子如轻烟，被微风

吹散了，如薄雾，被初阳蒸融了。我留着些什

么痕迹呢？我何曾留着像游丝样的痕迹呢？

我赤裸裸来到这世界，转眼间也将赤裸裸

地回去吧？

朱自清《匆匆》

新手速成
诀窍24

在格子中写字的时候，有的人习惯字上下都碰到格子的边框线，也有的人习惯从格子的中部开始往下写，这样会使整篇字看起来很不美观，所以我们要养成把字的重心写在格子正中央的好习惯。

偏旁速成法：左耳刀及相关拓展

控笔训练

左耳刀	
竖为垂露竖	耳刀靠上，形小

偏旁要点
① 由横撇弯钩和垂露竖组成。
② 横撇弯钩小巧靠上。

偏旁运用 左耳刀形态修长，与右部搭配时通常稍靠上。

笔顺：阴 了 阝 阝 阴 阴 阴　　除 了 阝 阝 阝 阝 除 除 除 除

阴	撇高钩低　左上不封口

除	竖高钩低　上下对正

右耳刀	形态修长　右耳下落，形略大

单耳刀	竖画下伸　横折钩收敛靠上

新手速成诀窍10

写字要起笔定位，就是要将第一笔的位置写对。初学一个字时，首先要看所写的字是独体字还是合体字，然后根据不同的字，可分为以下几种：上部定位，如"不"；左部定位，如"日"；中部定位，如"小"。

最好的时候大概还是春天吧，遍野红

花，又恰好有绿柳相衬，早晚烟霞中，罩一片

锦绣画图，一些用低矮土屋所组成的小村

庄，这时候是恰如其分地显得好看了。到得

夏天，有的桃实已届成熟，走在桃园路边，也

许于茂密的秀长桃叶间，看见有刚刚点了一

滴红唇的桃子，桃的香气，是无论走在什么

地方都可以闻到的，尤其当早夜，或雨后。

李广田
《桃园杂记》

新手速成
诀窍23

　　左上包围的字，书写时要注意被包围部分的位置不宜太靠内，应该写在整个字重心略偏右的地方。如书写广字旁、户字头的字时，被包围部分不要写得过大，也不要太靠里，应稍微偏右，不要全被盖住。

扫码看视频

偏旁速成法：食字旁及相关拓展

控笔训练

食字旁

撇画稍长　钩、提收敛 **饣**

偏旁要点　①由撇画、横钩和竖提组成。
②横钩较小，整体窄长。

偏旁运用　食字旁由三个笔画组成，笔画之间要紧凑。

笔顺：馆 丿 ㇇ 饣 饣 饣 饣 馆　饼 丿 ㇇ 饣 饣 饣 饣 饼 饼 饼
饣 饣 馆 馆

首撇较长　右部点画居中 **馆**

横钩收敛　撇高竖低 **饼**

金字旁						

三横短小平行　竖提小巧 **钅**　铜　钉

反文旁						

两撇上短下长　捺画舒展 **攵**　放　效

新手速成诀窍 11　笔画的粗细长短、结构排列是根据要写的字的大小来确定的。在结体中，要根据实际情况，在避让、放纵、抑扬等方面多斟酌和推敲，做到在流动中求稳健，在庄重中求舒展。

篇章练习

山尖全白了,给蓝天镶上一道银边。山坡

上有的地方雪厚点儿,有的地方草色还露着;

这样,一道儿白,一道儿暗黄,给山们穿上一

件带水纹的花衣;看着看着,这件花衣好像被

风儿吹动,叫你希望看见一点儿更美的山的

肌肤。等到快日落的时候,微黄的阳光斜射

在山腰上,那点儿薄雪好像忽然害了羞,微微

露出点儿粉色。

老舍《济南的冬天》

偏旁速成法：口部的不同运用

控笔训练							

口字旁

两竖内收 口 窄小居上	
偏旁要点	①两横短小，向右上斜。②左右两竖略向内收。③整体形小。
偏旁运用	口字旁整体短小，作左旁时通常位居字的左部中上方。

笔顺：叶 丶 口 口 口叶 咬 丶 口 口 口 咬 咬 咬 咬 咬

口	口	口	口				
口	口	口	口				

窄小靠上 叶 竖为悬针竖	叶	叶	叶	叶	叶	叶	叶
	叶	叶	叶	叶	叶	叶	叶

窄小靠上 咬 撇捺舒展	咬	咬	咬	咬	咬	咬	咬
	咬	咬	咬	咬	咬	咬	咬

口字头 形略扁小

口	口	口	吊	吊	吊	吊
口	口	口	员	员	员	员
作字头居中书写						

口字底 横折有力

口	口	口	谷	谷	谷	谷
口	口	口	君	君	君	君
作字底形略大						

Boom 新手速成诀窍12　　上下结构的字由上、下两部分构成。在书写时，要注意观察上、下两部分笔画的长短和疏密，根据笔画的长短和疏密来安排结构，把字写得紧凑、协调。

老夫聊发少年狂，左牵黄，右擎苍，锦帽貂

裘，千骑卷平冈。 为报倾城随太守，亲射虎，

看孙郎。 酒酣胸胆尚开张。鬓微霜，又何

妨！持节云中，何日遣冯唐？会挽雕弓如满月，

西北望，射天狼。

苏轼《江城子·密州出猎》

少年不识愁滋味，爱上层楼。爱上层楼，

为赋新词强说愁。 而今识尽愁滋味，欲说

还休。欲说还休，却道"天凉好个秋"！

辛弃疾《丑奴儿·
书博山道中壁》

 新手速成
诀窍22 左下包围的字中，包围部分比被包围部分笔画复杂时，一般应写得外高内低，如走字底、鬼字底的字；被包围部分比包围部分笔画复杂时，应该写得外低内高，如走之、建之旁的字。

偏旁速成法：日部的不同运用

控笔训练

笔顺：昨 丨 𠃌 日 日 日 日𠂋 日作 昨 暗 丨 𠃌 日 日 日 日` 日立 日音 日音 日音 暗 暗 暗
昨 昨 暗 暗 暗

日字旁

横笔间距均习 日 整体写窄

偏旁要点 ① 三横短小，略平行。
② 末横可以写成提，稍向左伸。

偏旁运用 日字旁要写得瘦长，通常比右部短小。

上下居中 昨 横画等距 昨 昨 昨　昨 昨 昨 昨
昨 昨 昨　昨 昨 昨 昨

末横变提 暗 「音」部写正 暗 暗 暗　暗 暗 暗 暗
暗 暗 暗　暗 暗 暗 暗

日字头

居中书写 日 整体小于下部 日 日 日　易 易 易 易
日 日 日　显 显 显 显

日字底

整体扁宽 日 作字底通常比上部小 日 日 日　旨 旨 旨 旨
日 日 日　昏 昏 昏 昏

Boom 新手速成诀窍 13　　左右结构的汉字左窄右宽、左收右放的居多。书写这些汉字时，左部偏旁应左伸让右，为右部留出空间，使字整体呈现出左窄右宽的形态。

折戟沉沙铁未销，自将磨洗认前朝。 东

风不与周郎便，铜雀春深锁二乔。

杜牧《赤壁》

缺月挂疏桐，漏断人初静。谁见幽人独往

来，缥缈孤鸿影。 惊起却回头，有恨无人省。

拣尽寒枝不肯栖，寂寞沙洲冷。

苏轼《卜算子·黄州定慧院寓居作》

驿外断桥边，寂寞开无主。已是黄昏独自

愁，更着风和雨。 无意苦争春，一任群芳妒。

零落成泥碾作尘，只有香如故。

陆游《卜算子·咏梅》

新手速成诀窍 21 半包围结构的字包括左上包右下、左下包右上、右上包左下、三面包围等类型。书写这类字的时候，要注意被包围部分的大小以及两部分的远近，内外大小不可相差过大。

扫码看视频

偏旁速成法：土部的不同运用

控笔训练

笔顺：地 一十土扣地地 坛 一十土圠坛坛坛

提土旁

竖画上部出头较长 末横变提

偏旁要点
①首横短小，略上斜。
②竖画起笔较高。
③末横变提向左伸。

偏旁运用 提土旁提画的角度要根据字形的需要而变化。

土 土 土 土

土 土 土 土

形窄靠上 竖弯钩舒展
地 地 地 地 地 地 地 地
地 地 地 地 地 地 地 地

形窄靠上 末点下压
坛 坛 坛 坛 坛 坛 坛 坛
坛 坛 坛 坛 坛 坛 坛 坛

土字头
竖画出头长 两横上短下长
土 土 土 土 圭 圭 圭 圭
土 土 土 土 寺 寺 寺 寺

土字底
竖画出头短，以避上 整体宽扁
土 土 土 土 尘 尘 尘 尘
土 土 土 土 垫 垫 垫 垫

Boom **新手速成诀窍14** 顿笔是"提按"技法中的"按"，一般用在字的转折处或一个字的起笔处。将笔尖下按并稍作停顿，这样笔尖触纸的力道重，注墨也多，顿处的笔画就显得圆润。

天接云涛连晓雾,星河欲转千帆舞。仿佛

梦魂归帝所,闻天语,殷勤问我归何处。　我

报路长嗟日暮,学诗谩有惊人句。九万里风

鹏正举。风休住,蓬舟吹取三山去!

李清照《渔家傲》

青青子衿,悠悠我心。纵我不往,子宁不

嗣音？青青子佩,悠悠我思。纵我不往,子宁

不来？挑兮达兮,在城阙兮。一日不见,如三

月兮!

《诗经·郑风·子衿》

 新手速成诀窍20　　独体字由笔画直接构成,是一个整体。独体字看似简单、笔画少,实际书写时却不容易写好。独体字的书写规律是顺应字形书写。

扫码看视频

偏旁速成法：山部的不同运用

控笔训练

笔顺：峰 丨 山 山 屮 屮 峄 峄 峰 峰 峰　峨 丨 山 山 屮 屮 屴 屴 峨 峨 峨

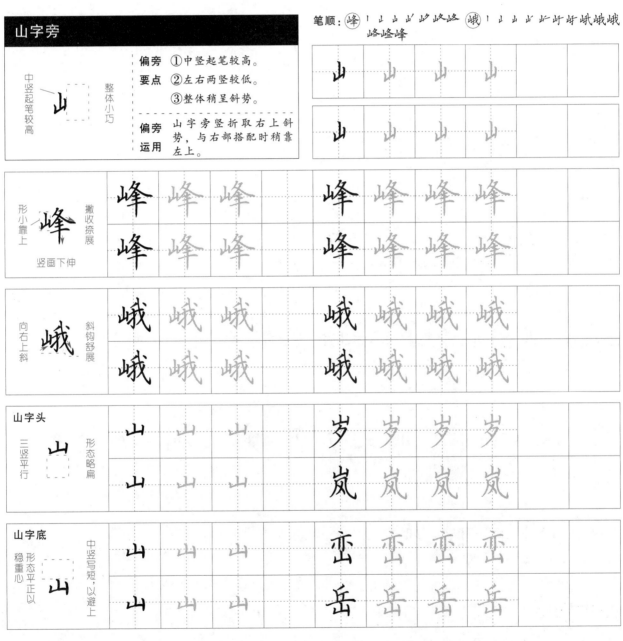

山字旁

中竖起笔较高　山　整体小巧

偏旁要点
①中竖起笔较高。
②左右两竖较低。
③整体稍呈斜势。

偏旁运用　山字旁竖折取右上斜势，与右部搭配时稍靠左上。

峰　形小靠上　撇收捺展　竖画下伸

峨　向右上斜　斜钩舒展

山字头　山　三竖平行　形态略扁

山字底　山　形态平正以　中竖写短，以避上　稳重心

新手速成诀窍 15 偏旁部首由基本笔画组合而成，位于汉字的不同位置，如在字左、字右、字头、字底。位置不同，其大小、形态和写法也有所不同。

莫笑农家腊酒浑,丰年留客足鸡豚。山

重水复疑无路,柳暗花明又一村。箫鼓追随

春社近,衣冠简朴古风存。从今若许闲乘月,

拄杖无时夜叩门。

陆游《游山西村》

孤山寺北贾亭西,水面初平云脚低。几

处早莺争暖树,谁家新燕啄春泥。乱花渐欲

迷人眼,浅草才能没马蹄。最爱湖东行不足,

绿杨阴里白沙堤。

白居易《钱塘湖春行》

 新手速成
诀窍 19 含有子字旁、马字旁、弓字旁、耳字旁的汉字在大多数情况下应左收右放。但若右部笔画窄长且笔画比较少时,也可左右均等。

扫码看视频

偏旁速成法：木部的不同运用

控笔训练

笔顺：机 一十才木机机　　杨 一十才木杨杨杨

木字旁

横短靠上　木　末捺变点

偏旁要点	①竖画交于横画右段。
	②撇画伸展。末捺变点，上靠。
偏旁运用	木字旁形态修长，末捺变点是为了避让右部。

竖画稍长　机　弯钩出钩较长

底部齐足　杨　折钩内收

木字头　竖画起笔较高　木　撇捺长短因字而异

木字底　竖画下伸　木　撇收捺展

新手速成诀窍16　上下结构的字中，含有木字底和皿字底时，字形大多呈上窄下宽之态，下部横向舒展，托稳上方。木字头、禾字头、春字头的字一般都要上放下收，书写时上部撇捺舒展，盖住下部。

自古逢秋悲寂寥，我言秋日胜春朝。晴

空一鹤排云上，便引诗情到碧霄。

刘禹锡《秋词·其一》

君问归期未有期，巴山夜雨涨秋池。何

当共剪西窗烛，却话巴山夜雨时。

李商隐《夜雨寄北》

僵卧孤村不自哀，尚思为国戍轮台。夜

阑卧听风吹雨，铁马冰河入梦来。

陆游《十一月四日风雨大作·其二》

谁家玉笛暗飞声，散入春风满洛城。此

夜曲中闻折柳，何人不起故园情。

李白《春夜洛城闻笛》

**新手速成
诀窍18** 一个字中有多个撇画时，要注意写出变化。撇与撇的间距基本相等，但撇尖角度、指向不一，长短要错落有致，这样可以避免字呆板无神。

偏旁速成法：田部的不同运用

控笔
训练

笔顺：町 丨 冂 冂 冈 田 田 田 町　畤 丨 冂 冂 冈 田 田 田 田 田 田 畤 畤 畤 畤

田字旁

两竖内收　田　呈倒梯形

偏旁要点
①横折的横向右上斜。
②中横不接右，以透气。
③整体呈扁势。

偏旁运用
田字旁整体勿大，作左旁，应带斜势以和右部配合。

| 田 | 田 | 田 | 田 | | |
| 田 | 田 | 田 | 田 | | |

左高右低　町　竖钩下伸

| 町 | 町 | 町 | 町 | 町 | 町 |
| 町 | 町 | 町 | 町 | 町 | 町 |

形小靠上　畤　撇向左展

| 畤 | 畤 | 畤 | 畤 | 畤 | 畤 |
| 畤 | 畤 | 畤 | 畤 | 畤 | 畤 |

田字头

整体稍大　田　折角偏方

| 田 | 田 | 界 | 界 | 界 | 界 |
| 田 | 田 | 思 | 思 | 思 | 思 |

田字底

横折钩写大　田　整体大而稳

| 田 | 田 | 亩 | 亩 | 亩 | 亩 |
| 田 | 田 | 留 | 留 | 留 | 留 |

新手速成
诀窍17　笔画结构要顺应字形。一般说来，字越复杂，笔画就越细，越紧凑；而笔画简单的字，字形疏朗，笔画也更重。

诗词练习

峨眉山月半轮秋,影入平羌江水流。夜发

清溪向三峡,思君不见下渝州。

李白《峨眉山月歌》

岐王宅里寻常见,崔九堂前几度闻。 正

是江南好风景,落花时节又逢君。

杜甫《江南逢李龟年》

纤云弄巧,飞星传恨,银汉迢迢暗度。 金

风玉露一相逢,便胜却人间无数。 柔情似水,

佳期如梦,忍顾鹊桥归路。 两情若是久长时,

又岂在朝朝暮暮?

秦观《鹊桥仙》

结构速成法：首点居中、点多求变

笔顺：安 丶丷宀宀安安　京 丶一六古古亨京京

首点居中

首点居中	立	末横伸展

结构提示 首点居中求的是视觉上的平衡，是为了保持字或部件的重心稳定，而不是绝对等分的居中。

笔顺 丶一六立

横画舒展	安	横钩略短

横长覆下	京	点竖对正

点多求变

笔顺：沙 丶丷氵氵沙沙沙　洲 丶丷氵汀汾洲洲洲

点画各异	杰	竖画居中

结构提示 字中出现多个点画时，点画应在形态、大小、位置上有一定的区别，以使字气韵生动。

笔顺 一十才木木杰杰杰

三点水呈弧形	沙	撇向左伸

点画各异	洲	竖向等距

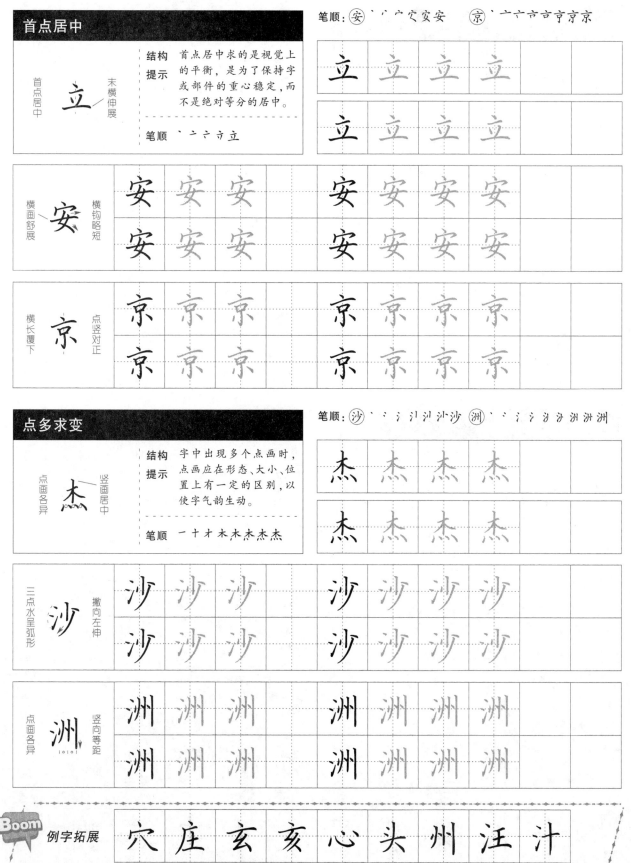

例字拓展 穴 庄 玄 亥 心 头 州 汪 汁

楷书入门 速成练习　高效图解版

扫码看视频

结构速成法：三部呼应、重钩化减

笔顺：荒 一 十 艹 艹 芒 荒 荒　湖 丶 氵 氵 汁 泔 洉 湖 湖

三部呼应

结构	结构提示	笔顺
晶 三部宽窄不同 字呈三角形	由三个部分组合而成的字，书写时三部不能互不相让，要有主次之分，次要部分收敛，以突出主要部分。	丨 冂 冂 日 日 旦 晶 晶 晶 晶 晶

荒　中横斜长　撇画收敛　竖弯钩舒展

湖　三点水呈弧形　三部紧凑

重钩化减

结构	结构提示	笔顺
比 左小右大 竖弯钩舒展	一个字的同一方向上有两个钩画时，为了避免字形呆板，两个钩会有强弱之分。弱化的钩形小，有时也可不出钩。	一 上 上 比

笔顺：完 丶 丷 宀 宀 宇 宇 完　耐 一 丆 厂 丙 丙 而 而 耐 耐

完　横钩横长钩短，竖弯钩出钩较长　点画居中

耐　左高右低　竖钩直挺

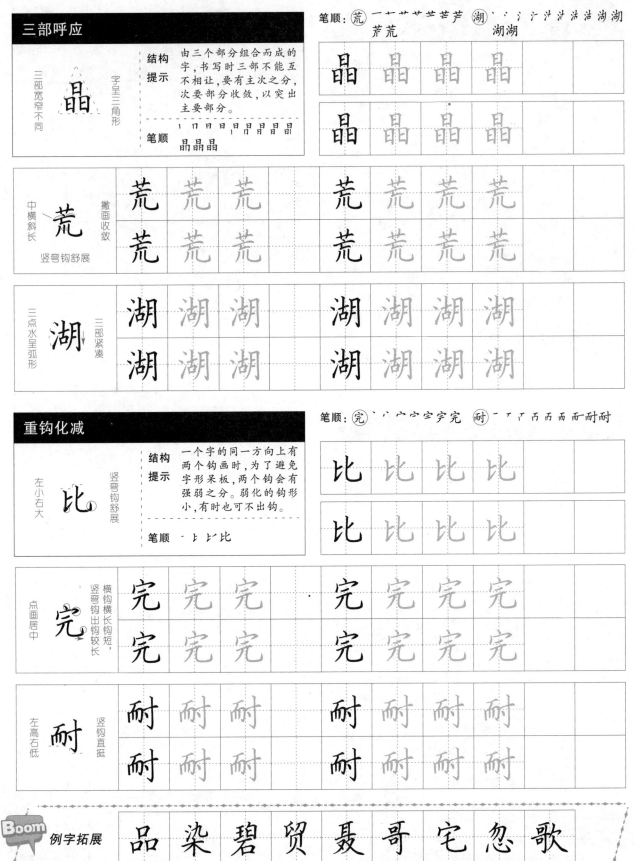

例字拓展　品 染 碧 贸 聂 哥 宅 忽 歌

本页练习时间：_____分钟　27

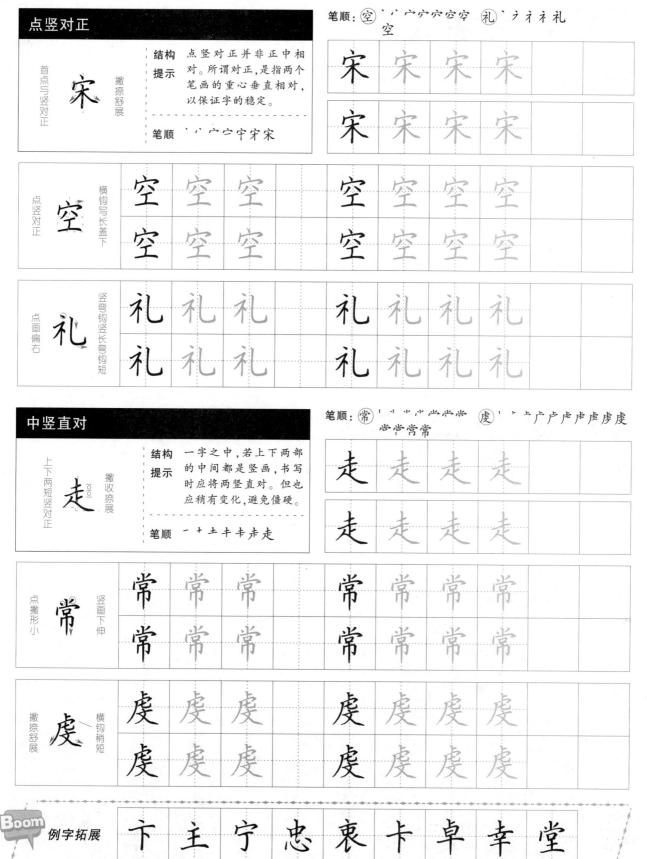

结构速成法：点竖对正、中竖直对

扫码看视频

点竖对正

宋
首点与竖对正
撇捺舒展

结构提示：点竖对正并非正中相对。所谓对正，是指两个笔画的重心垂直相对，以保证字的稳定。

笔顺：丶丷宀宁宝宝宋

笔顺：空 丶丷宀宁宁空空空 礼 丶ㄱㄋ礻礼
空

宋 宋 宋 宋
宋 宋 宋 宋

空
点竖对正
横钩写长盖下

空 空 空
空 空 空

空 空 空
空 空 空

礼
点画偏右
竖弯钩竖长弯钩短

礼 礼 礼
礼 礼 礼

礼 礼 礼
礼 礼 礼

中竖直对

走
上下两短竖对正
撇收捺展

结构提示：一字之中，若上下两部的中间都是竖画，书写时应将两竖直对。但也应稍有变化，避免僵硬。

笔顺：一十土土赱走走

笔顺：常 丶丷丷丷丷丷常常常 虔 丶卜卢广户户虍虍虍虍虐
常常常常

走 走 走 走
走 走 走 走

常
点撇形小
竖画下伸

常 常 常
常 常 常

常 常 常
常 常 常

虔
撇捺舒展
横钩稍短

虔 虔 虔
虔 虔 虔

虔 虔 虔
虔 虔 虔

Boom 例字拓展 卞 主 宁 忠 衷 卡 卓 幸 堂

结构速成法：主笔突出、中宫收紧

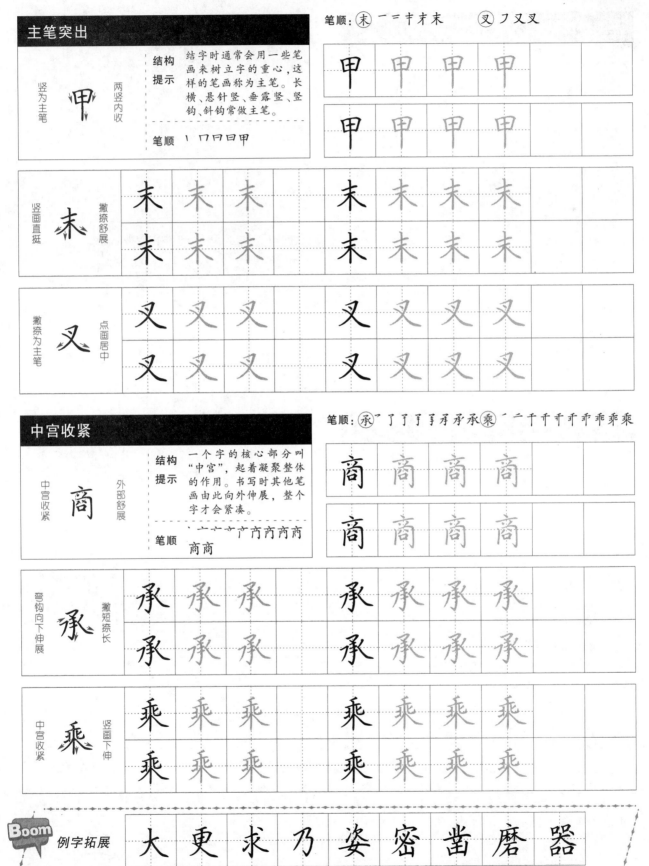

主笔突出

竖为主笔　两竖内收

甲

结构提示：结字时通常会用一些笔画来树立字的重心，这样的笔画称为主笔。长横、悬针竖、垂露竖、竖钩、斜钩常做主笔。

笔顺 丨冂日日甲

笔顺：未 一二十才未　　叉 フ又叉

竖画直挺　撇捺舒展

未

撇捺为主笔　点画居中

叉

中宫收紧

中宫收紧　外部舒展

商

结构提示：一个字的核心部分叫"中宫"，起着凝聚整体的作用。书写时其他笔画由此向外伸展，整个字才会紧凑。

笔顺 丶亠亠产产产商商商

笔顺：承 フ了了了承承承　乘 一二千千千千乖乖乖

弯钩向下伸展　撇短捺长

承

中宫收紧　竖画下伸

乘

Boom 例字拓展　大 更 求 乃 姿 密 凿 磨 器

扫码看视频

结构速成法：斜抱穿插、疏密得当

斜抱穿插

左部形小靠上　撇画左伸

妙

结构提示　左右结构的字，为了使字形更紧凑，左右笔画可互相插空。书写时两部分斜抱穿插，使字精神挺拔且布局合理。

笔顺　丨 乀 女 女 女 如 如 妙 妙

笔顺：教 一 十 土 少 少 耂 考 孝 孝 孝 教 教　络 乁 纟 纟 纟 纱 纱 终 终 络 络 络

| 妙 | 妙 | 妙 | 妙 | 妙 | | |
| 妙 | 妙 | 妙 | 妙 | | | |

短横变提　右部撇收捺展

教

| 教 | 教 | 教 | 教 | 教 | 教 | 教 |
| 教 | 教 | 教 | 教 | 教 | 教 | 教 |

撇折上大下小　撇收捺展

络

| 络 | 络 | 络 | 络 | 络 | 络 | 络 |
| 络 | 络 | 络 | 络 | 络 | 络 | 络 |

疏密得当

左密右疏　三撇写法各异

影

结构提示　左右结构的字，左右两部有疏密之分，疏的部分要靠近密的部分，密的部分要写紧凑，并与疏朗处呼应。

笔顺　丶 口 日 日 旦 早 昙 昙 景 景 景 景 景 影 影

笔顺：错 丿 仁 上 七 宇 钅 钅　刷 一 コ 尸 尸 吊 吊 刷 刷
钅 钅 错 错 错 错

| 影 | 影 | 影 | 影 | | | |
| 影 | 影 | 影 | 影 | | | |

左疏右密　右部中横舒展

错

| 错 | 错 | 错 | 错 | 错 | 错 | 错 |
| 错 | 错 | 错 | 错 | 错 | 错 | 错 |

撇画舒展　竖笔平行

刷

| 刷 | 刷 | 刷 | 刷 | 刷 | 刷 | 刷 |
| 刷 | 刷 | 刷 | 刷 | 刷 | 刷 | 刷 |

Boom 例字拓展　就 移 战 扔 积 预 邻 沸 断

扫码看视频

结构速成法：左收右伸、左右对称

左收右伸

笔顺：观 フ 又 フ 刈 刈 观 观　　级 ㄥ ㄠ ㄠ 纟 纩 级 级

| 单人旁形略小 | 使 撇舒捺展 | 结构提示 | 左收右伸，即左边收敛，右边舒展。如果左边放得太开，就会与右边争位，使字主次不分，会显得过宽而不协调。 |

笔顺 ノ 亻 亻 仁 仟 侢 使 使

使　使　使　使
使　使　使　使

| 左部收敛以让右 | 观 竖弯钩舒展 |

观　观　观　　观　观　观　观
观　观　观　　观　观　观　观

| 撇折上大下小 | 级 右部撇收捺展 |

级　级　级　　级　级　级　级
级　级　级　　级　级　级　级

左右对称

笔顺：奏 一 二 三 声 夫 表 奏　　筌 ノ ト ト ト ト ケ ケ ゲ 竺 竺 竺　奏奏　　笨笛

| 横画上斜 | 文 撇捺舒展 | 结构提示 | 左右对称是指字左右两边的笔画之间有所呼应，且略以字的中心为对称轴。 |

笔顺 丶 一 ナ 文

文　文　文　文
文　文　文　文

| 撇捺舒展 | 奏 三横等距 |

奏　奏　奏　　奏　奏　奏　奏
奏　奏　奏　　奏　奏　奏　奏

| 撇捺舒展 | 筌 横画均间 |

筌　筌　筌　　筌　筌　筌　筌
筌　筌　筌　　筌　筌　筌　筌

Boom 例字拓展　行　收　动　冷　戏　未　杰　笛　余

结构速成法：正字不偏、斜字不倒

正字不偏

笔顺：米 、 ` ` 二 斗 半 米 米　　主 、 二 二 主 主

两竖内收　申　中竖下伸

结构提示　若一个字本身字形端正，则书写时笔画不可歪斜，应坚定有力。

笔顺 ｜ 冂 冂 日 申

撇捺舒展　米　竖画挺劲

三横等距　主　末横舒展

斜字不倒

笔顺：乡 乙 纟 乡　　产 、 二 亠 立 产

横笔等距，略向右上斜　气　横斜钩舒展有度

结构提示　若字的主要笔画为斜向笔画，书写时要照顾整体的平衡，以保证重心的平稳。

笔顺 ノ 一 二 气

撇折起笔对正　乡　末撇舒展

撇画伸展　产　首点居中

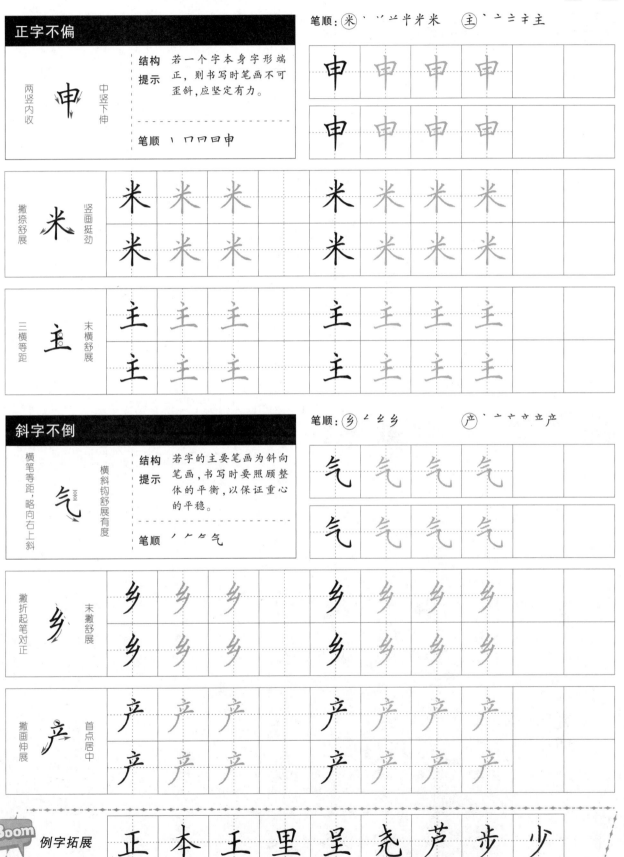

Boom 例字拓展　正 本 王 里 呈 尧 芦 步 少

扫码看视频

结构速成法：上部盖下、下部托上

上部盖下

撇捺向外舒展　竖弯钩收敛	仓
结构提示	上下结构的字，当字头有撇捺伸展的笔画或有长横画时，字头要写得宽博以盖住下部。
笔顺	ノ 人 仝 仓

笔顺：夸 一 ナ 大 本 夺 夸　爷 ′ ′ ′ 父 父 爷 爷

仓 仓 仓 仓
仓 仓 仓 仓

| 下部形窄　捺舒展盖下 | 夸 |

夸 夸 夸　夸 夸 夸
夸 夸 夸　夸 夸 夸

| 首撇短，次撇长　竖画下伸 | 爷 |

爷 爷 爷　爷 爷 爷
爷 爷 爷　爷 爷 爷

下部托上

上部形小　「心」部右靠	忘
结构提示	字下部有横向长笔画，如长横、平捺、卧钩等时，上部结构要写得稍微紧凑一些。下部笔画长而有力，以托上部。
笔顺	丶 亠 亡 产 忘 忘 忘

笔顺：送 丶 丶 丷 丛 羊 关 关 送 送　盘 ′ ′ 几 凢 舟 舟 舟 舟 盘 盘

忘 忘 忘 忘
忘 忘 忘 忘

| 平捺一波三折　两横平行 | 送 |

送 送 送　送 送 送 送
送 送 送　送 送 送 送

| 上部形窄　下部形扁 | 盘 |

盘 盘 盘　盘 盘 盘 盘
盘 盘 盘　盘 盘 盘 盘

Boom 例字拓展　吞 孝 贵 夺 秦 朵 寻 弄 装

结构速成法：横笔等距、竖笔等距

横笔等距

横笔间距均匀　长横舒展托上　直

结构提示　如果字中出现多个横向笔画，在书写布局时，最好让其间距大致相当，以保证字的匀称美观。

笔顺　一十广卉古古首直

笔顺：宜 丶丶宀宀宀官官宜　奉 一二三声夫未奉奉

点不连横　末横舒展　宜

撇舒捺展　横笔等距　奉

竖笔等距

竖笔等距　下横舒展　典

结构提示　一个字中有多个竖向笔画时，竖笔要相互照顾，间距大致相当，布白均匀。

笔顺　丨冂曰由曲曲典典

笔顺：带 一十卅卅卅带带带　邮 丿口曰由由邻邮邮带带

竖笔等距　末竖下伸　带

竖画出头较长　末竖下伸　邮

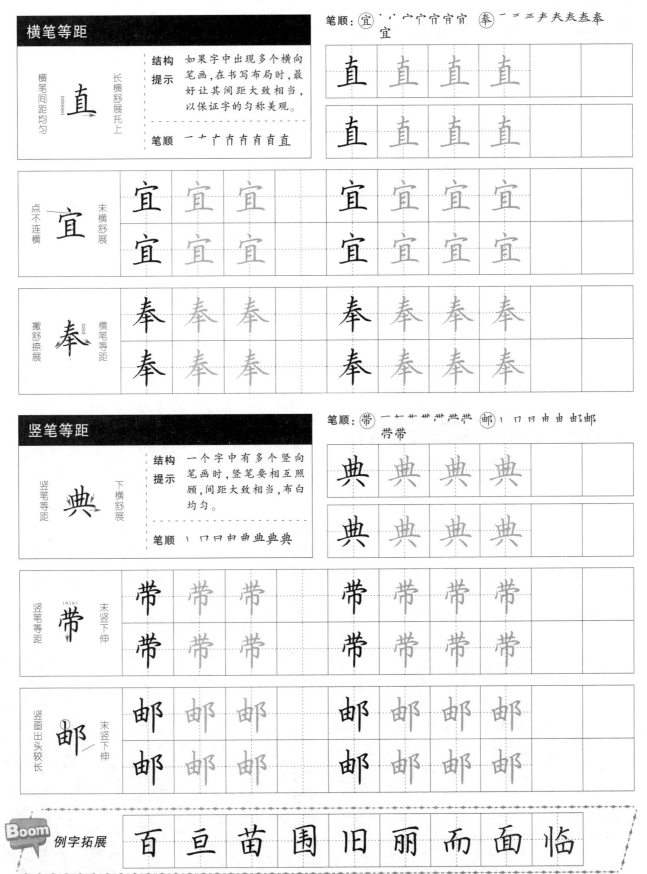

Boom 例字拓展　百　旦　苗　围　旧　丽　而　面　临

扫码看视频

结构速成法：上收下展、上展下收

笔顺：究 丶丷宀宀宀宁究究　览 丨丨丷丷丷产贮贮览览

上收下展

结构提示	"上收"是指字的上部要紧凑稳健；"下展"是指字的下部要写得飘逸洒脱，以显示字的精神。

上部形略扁

耍　横画斜长托上

笔顺 一一广广丙丙而而耍耍

| 耍 | 耍 | 耍 | 耍 |
| 耍 | 耍 | 耍 | 耍 |

首点居中　究　弯钩舒展

| 究 | 究 | 究 | 究 | 究 | 究 |
| 究 | 究 | 究 | 究 | 究 | 究 |

上窄下宽　览　竖弯钩舒展

| 览 | 览 | 览 | 览 | 览 | 览 |
| 览 | 览 | 览 | 览 | 览 | 览 |

上展下收

笔顺：冬 丿ク久冬冬　奋 一ナ大木奋奋奋奋

结构提示	上下结构的字，上部有纵长笔画，如撇捺等时，要写得潇洒精神。下部就要相对收敛以迎就上部。

撇捺舒展盖下　全　横画间距均匀

笔顺 丿人人全全全

| 全 | 全 | 全 | 全 |
| 全 | 全 | 全 | 全 |

两撇上短下长　冬　捺画舒展

| 冬 | 冬 | 冬 | 冬 |
| 冬 | 冬 | 冬 | 冬 |

首横稍短　奋　撇捺舒展

| 奋 | 奋 | 奋 | 奋 |
| 奋 | 奋 | 奋 | 奋 |

Boom 例字拓展　兑 炎 显 突 令 条 爸 梦 斋